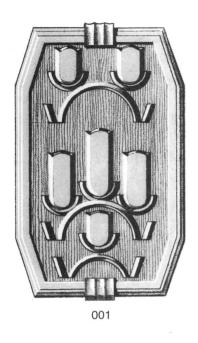

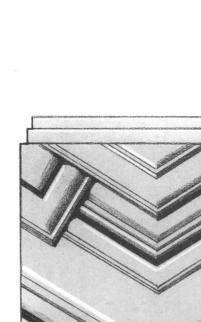

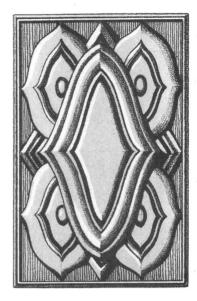

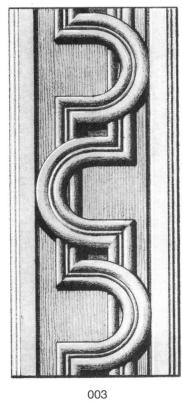

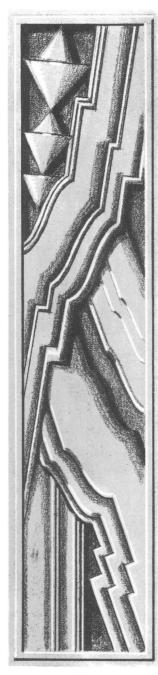

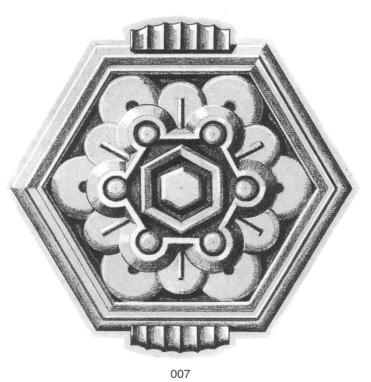

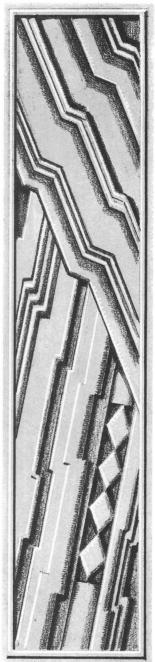

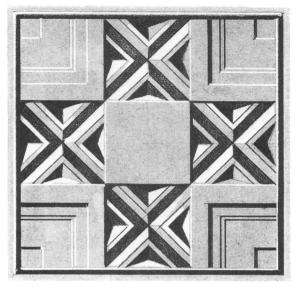

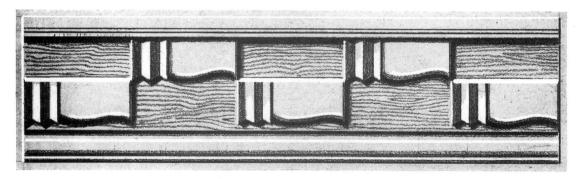

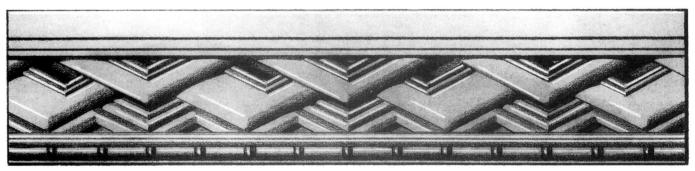

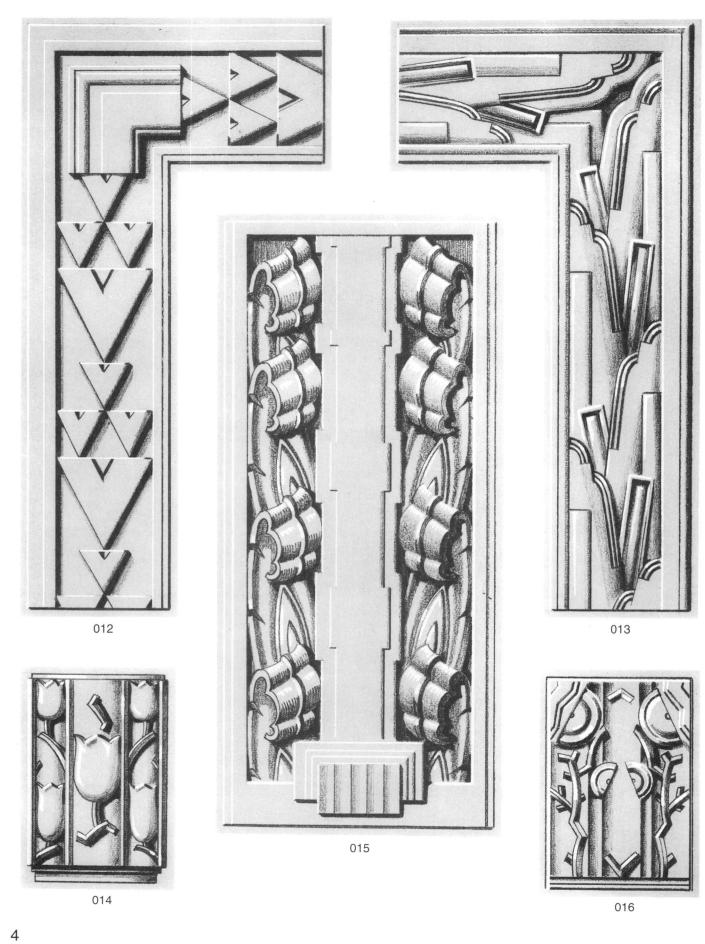

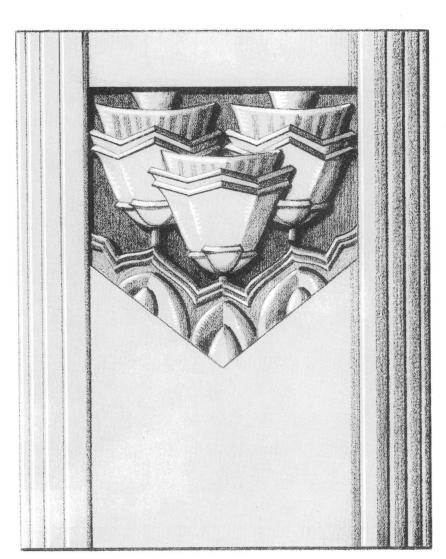

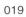

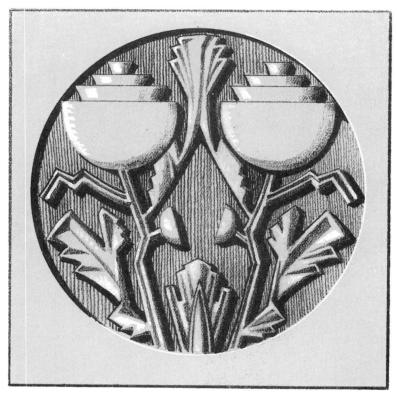

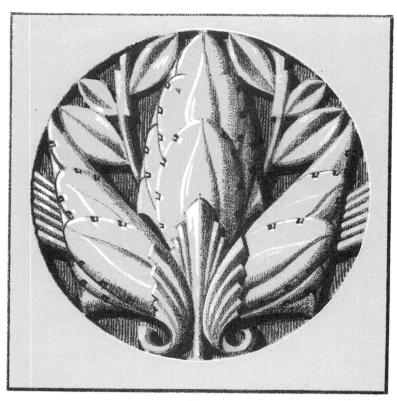

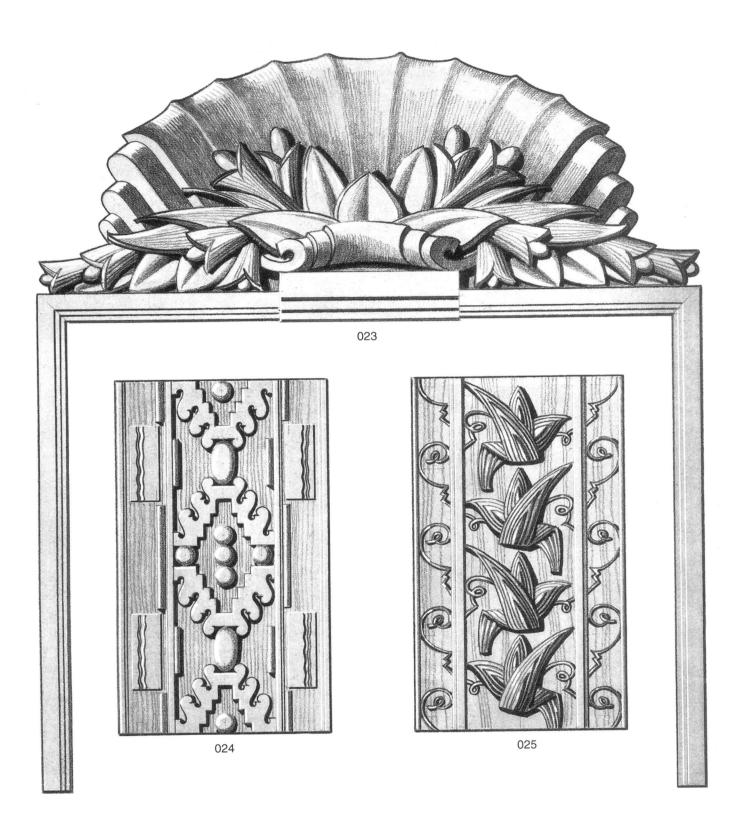

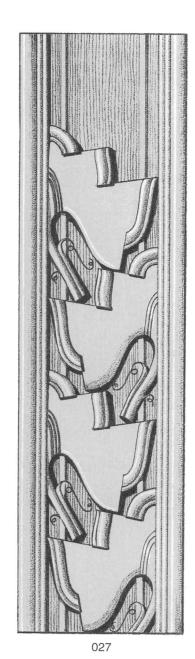

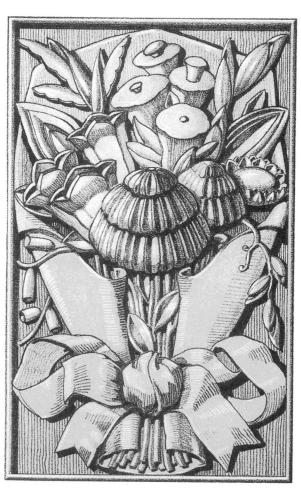

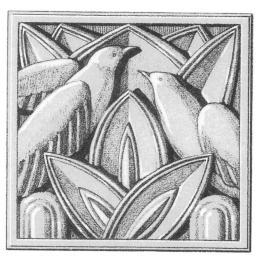

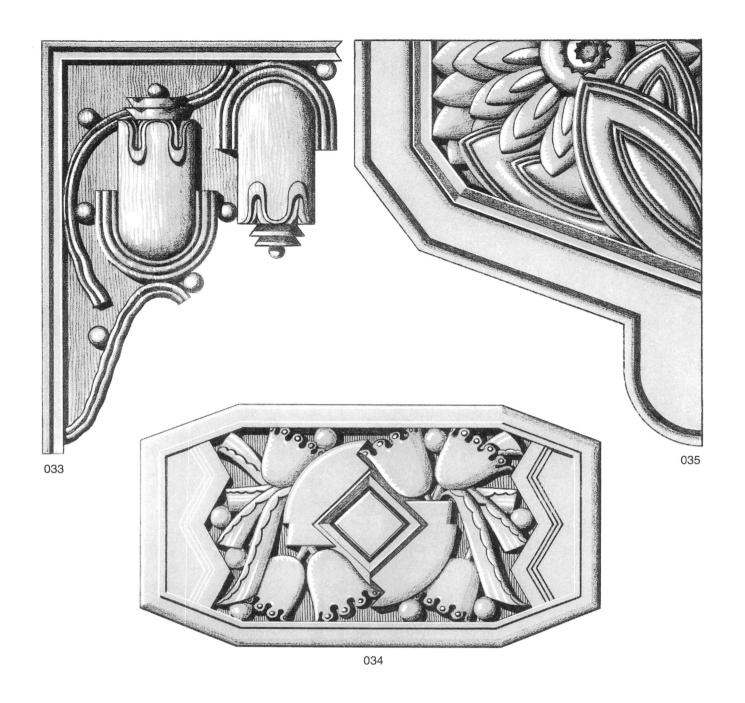

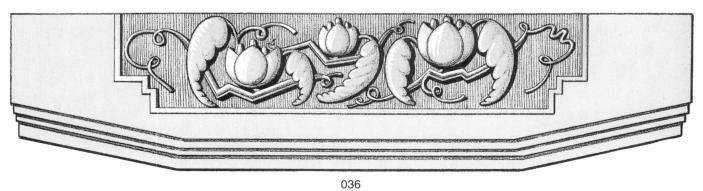

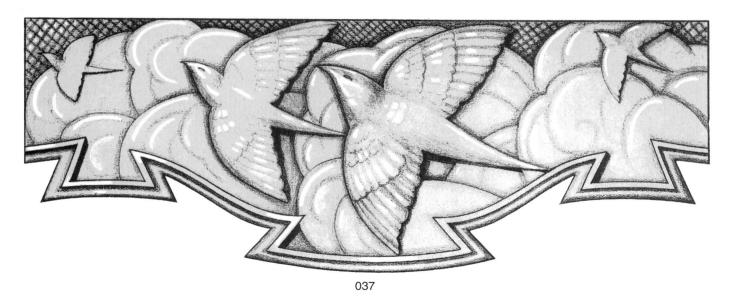

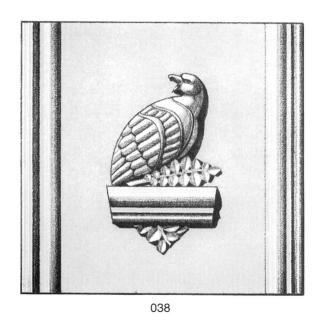

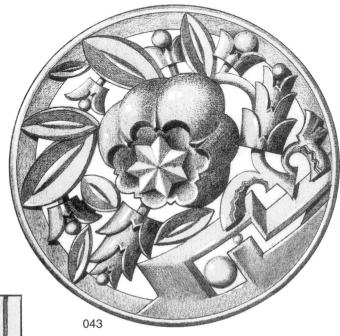

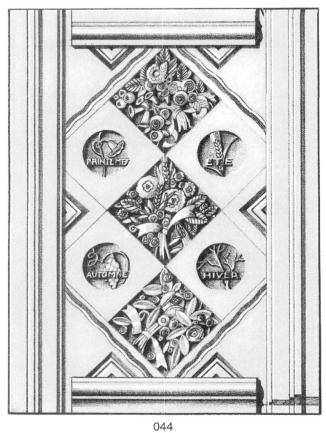

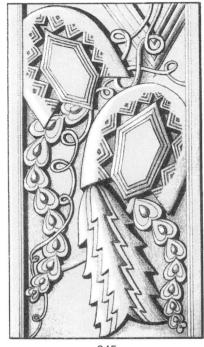

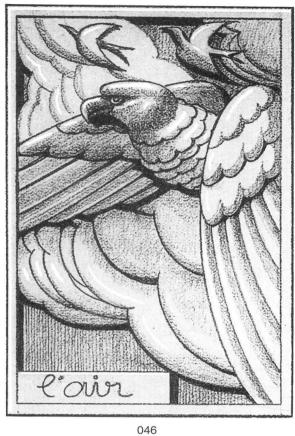

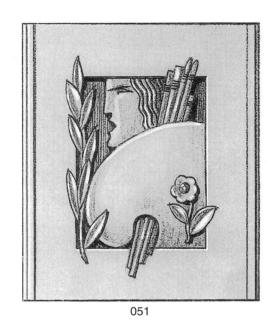

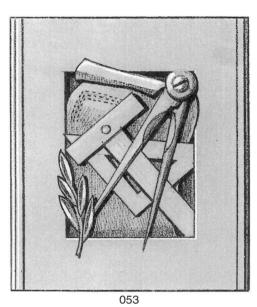

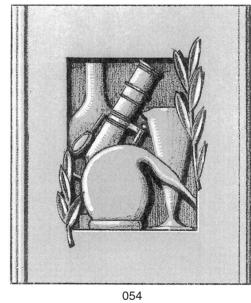

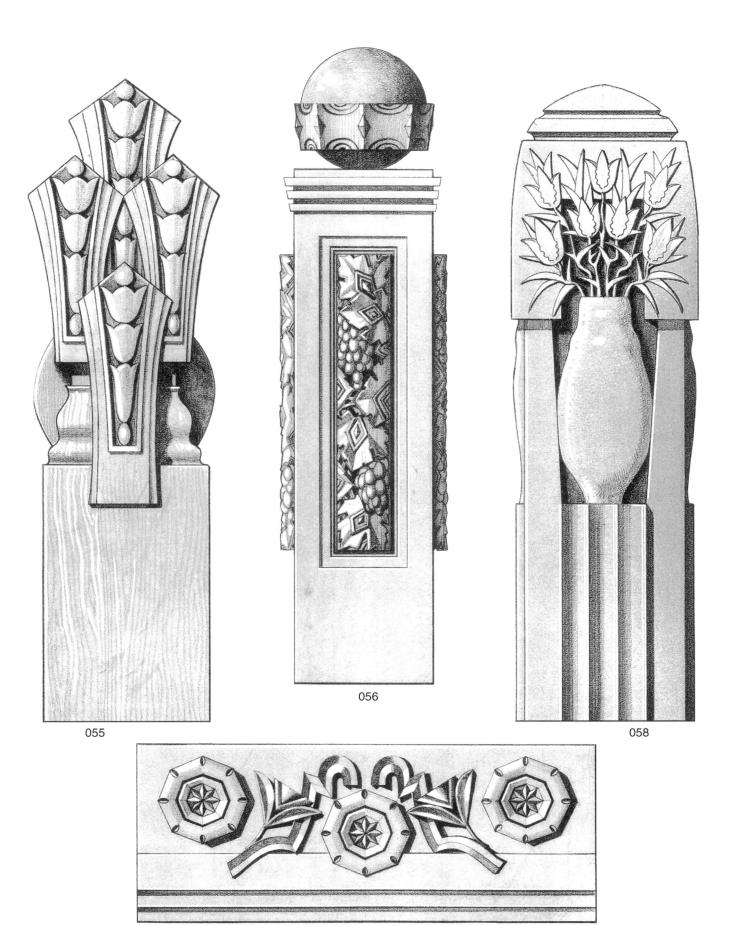

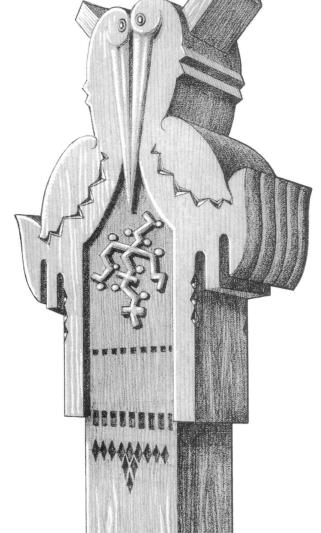

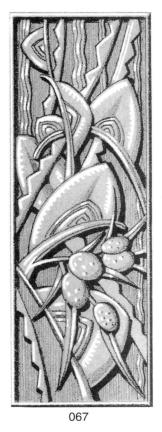

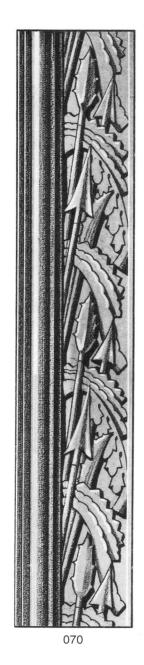

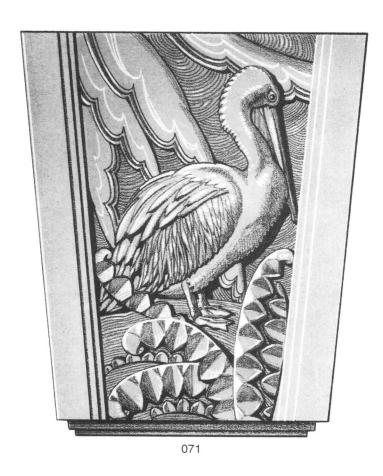

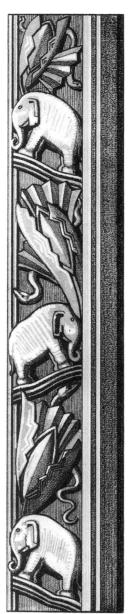

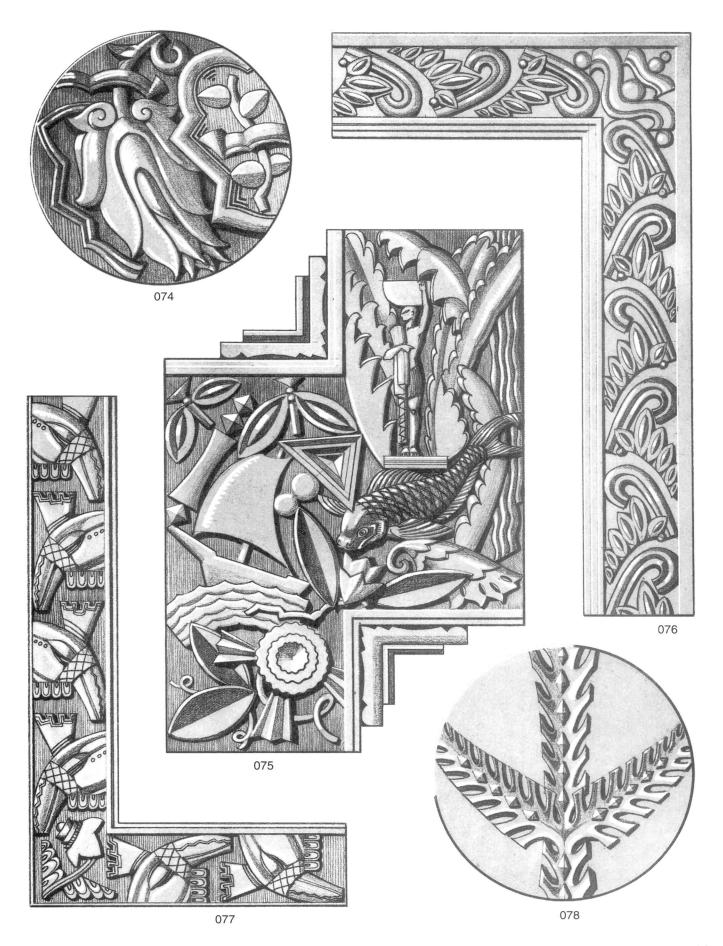

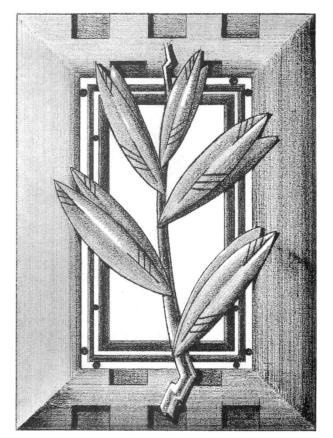

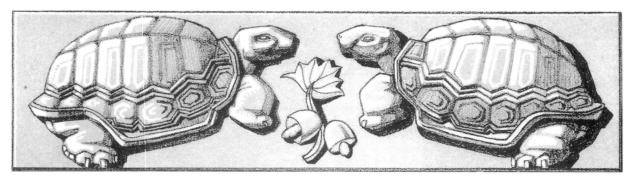

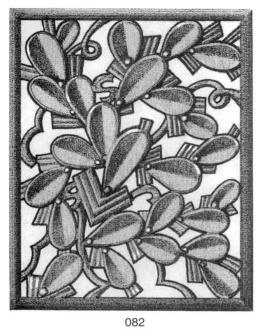

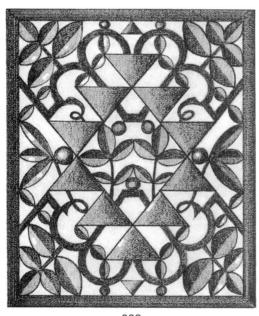

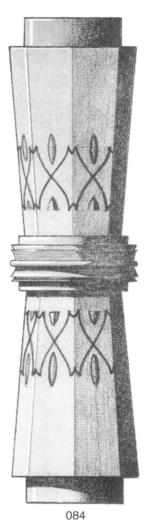

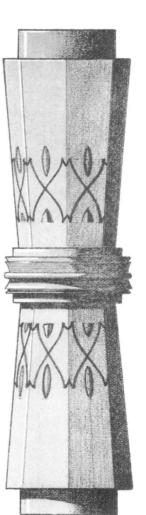

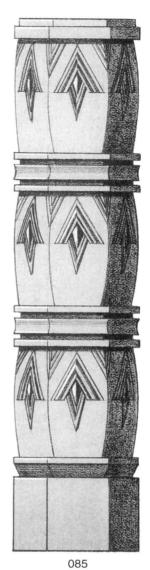

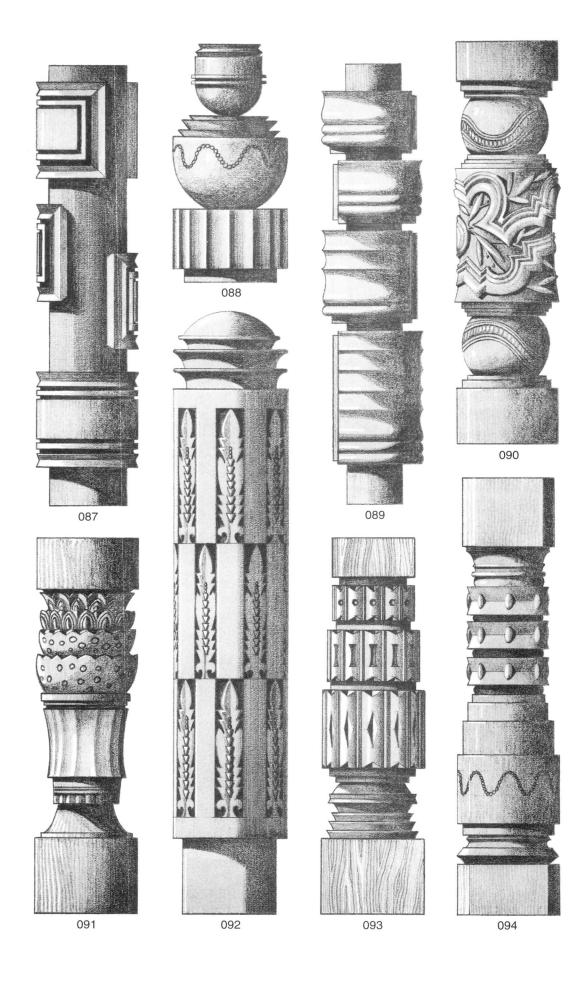

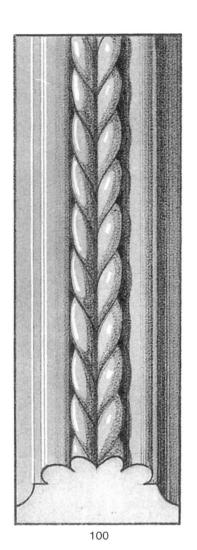

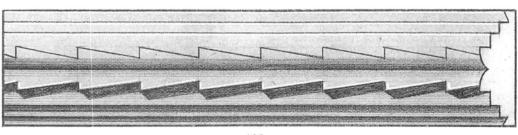

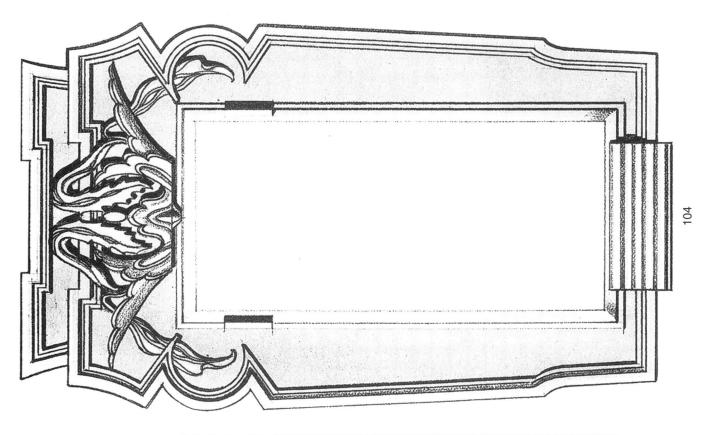

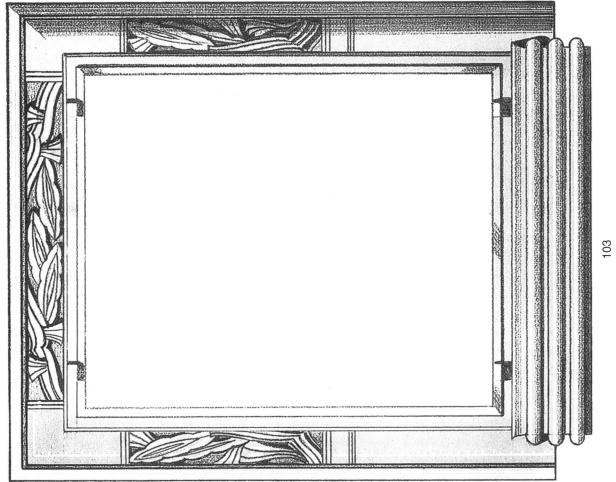

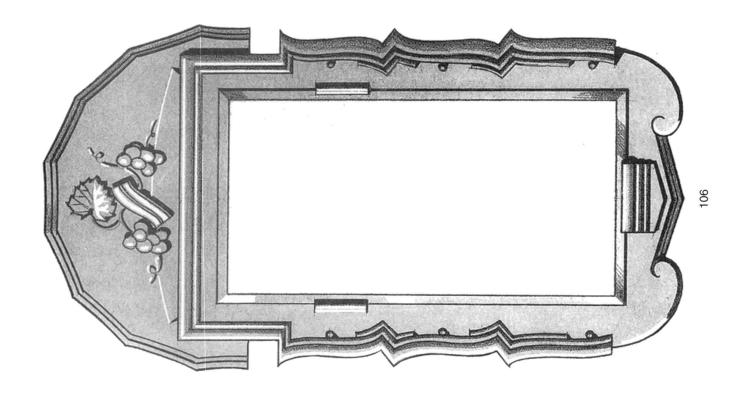

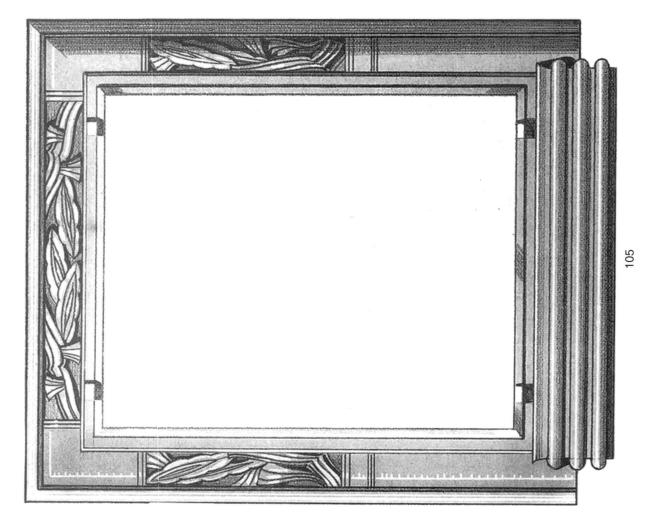

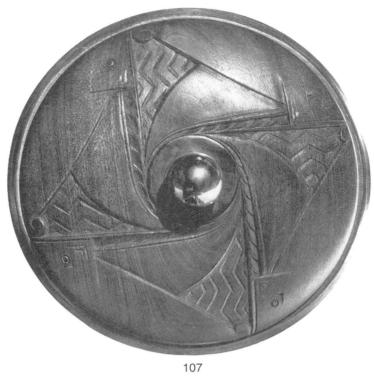

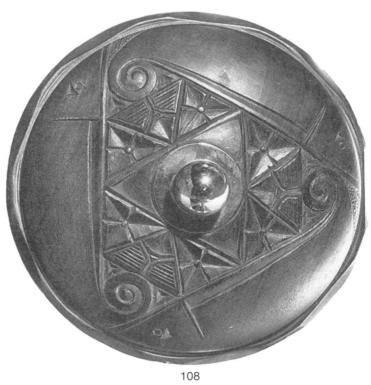

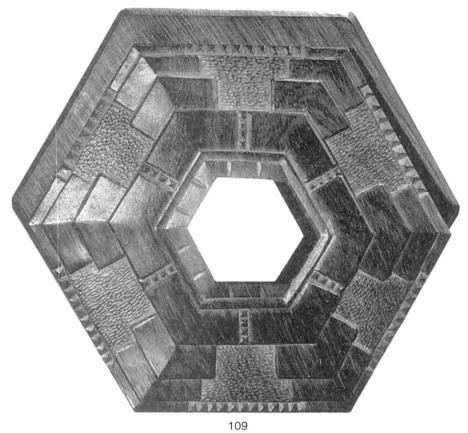

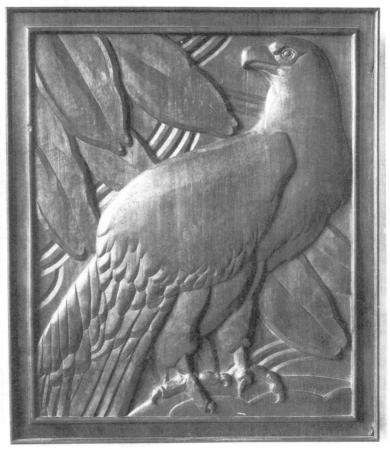

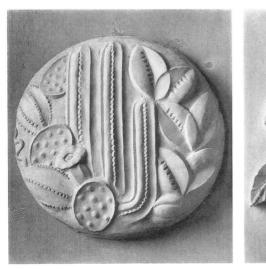

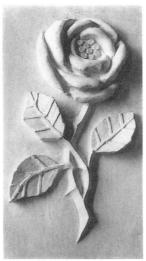

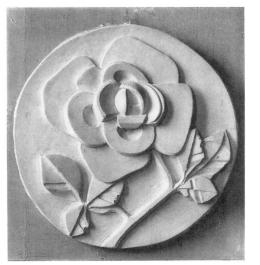

112 113 114

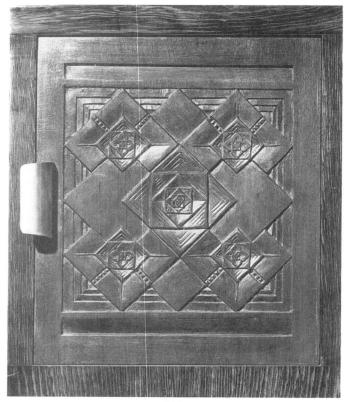

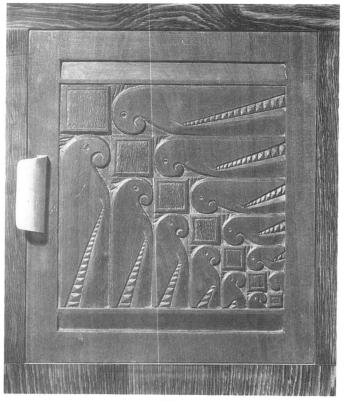

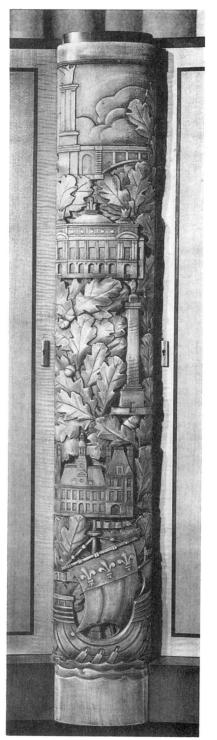

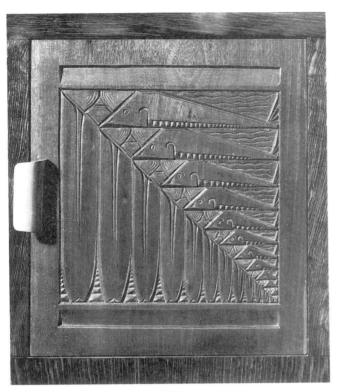

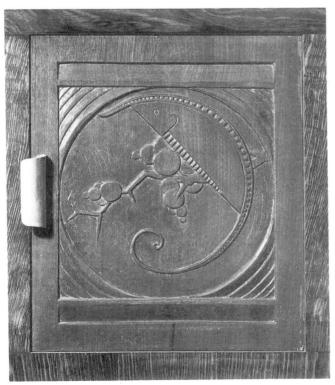

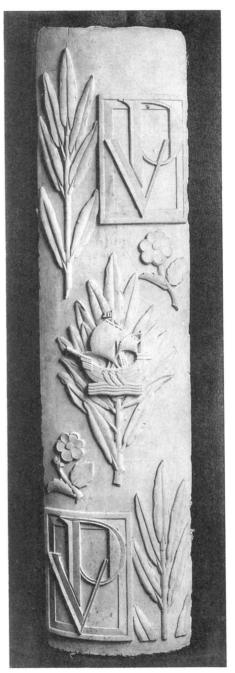

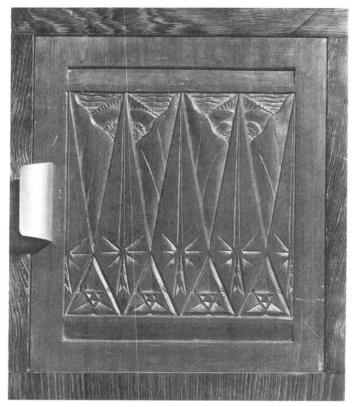

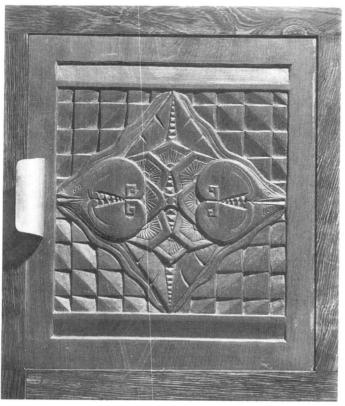

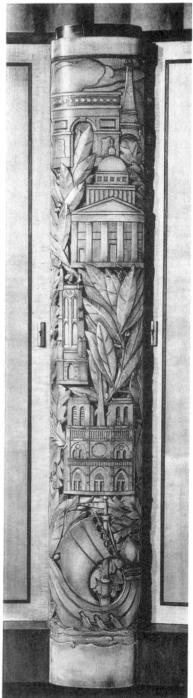

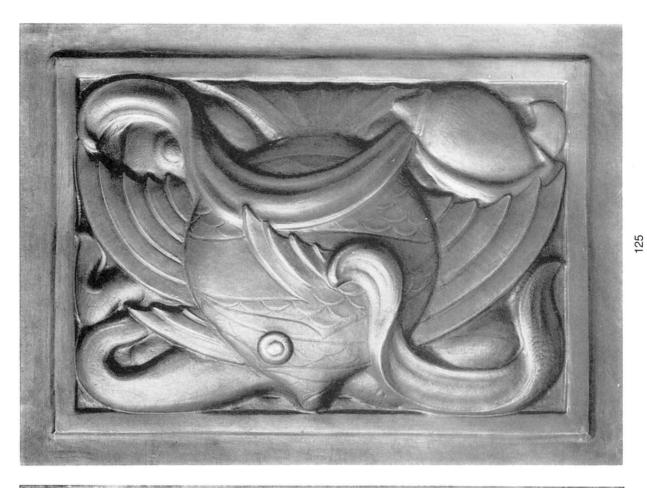

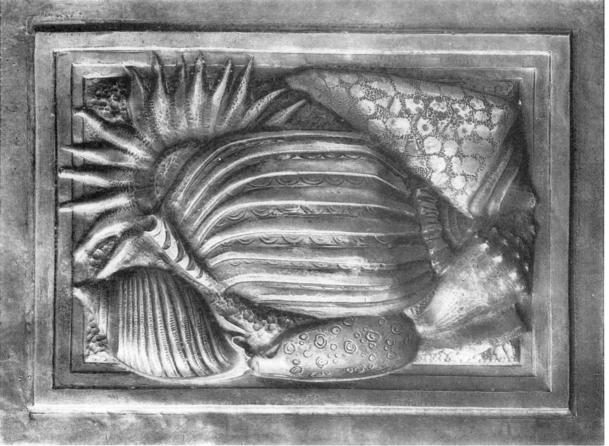

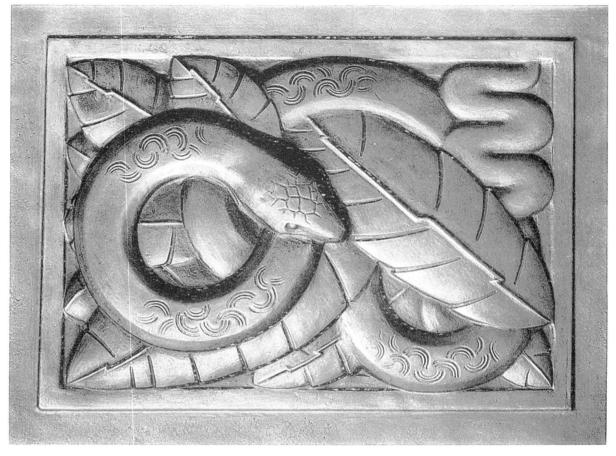

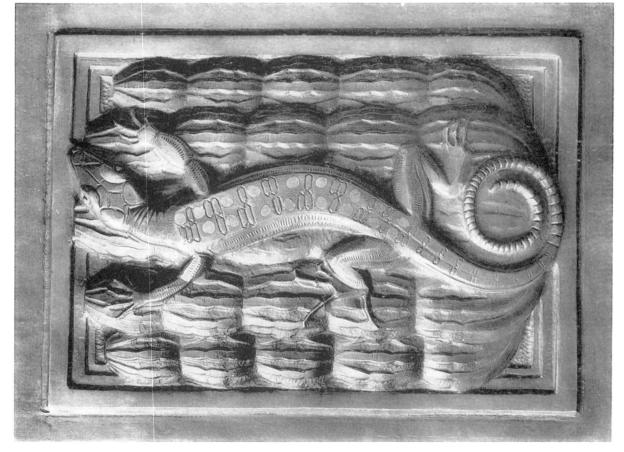

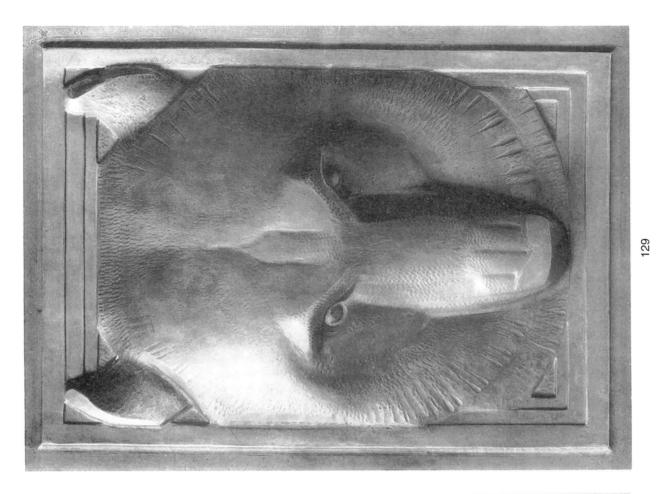

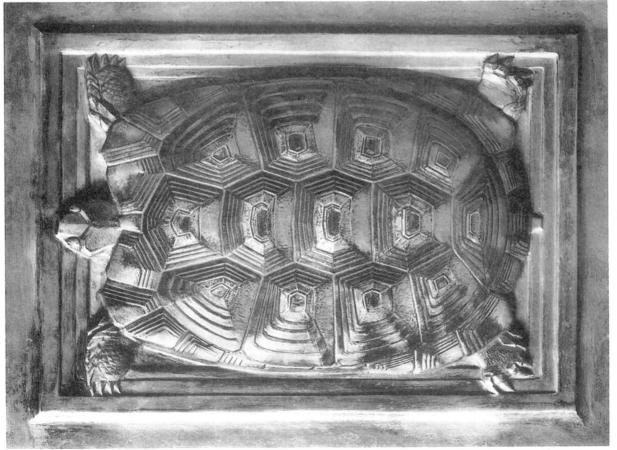

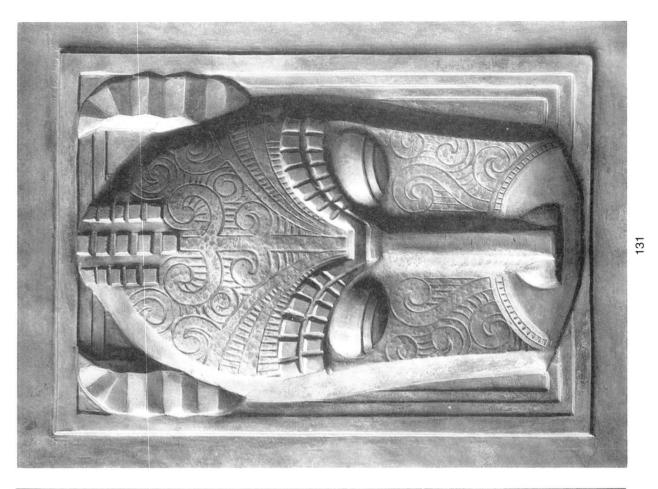

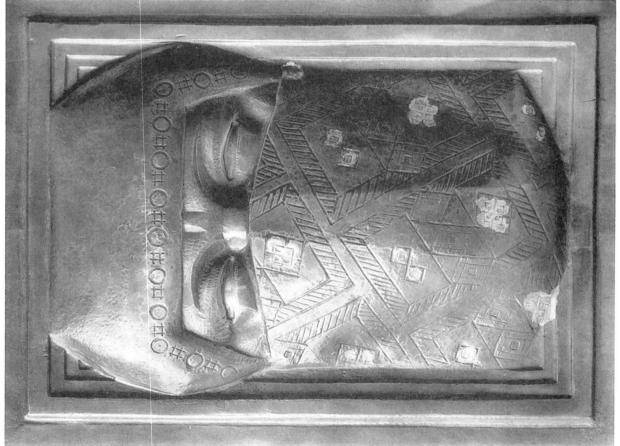

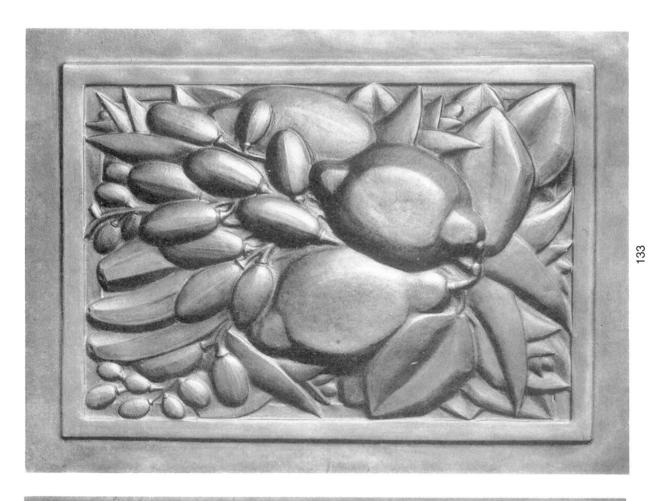

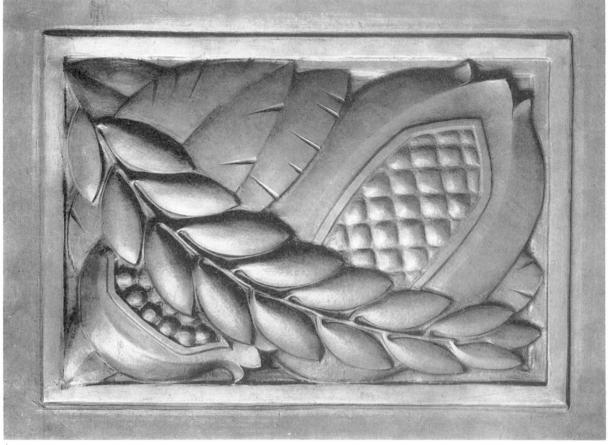

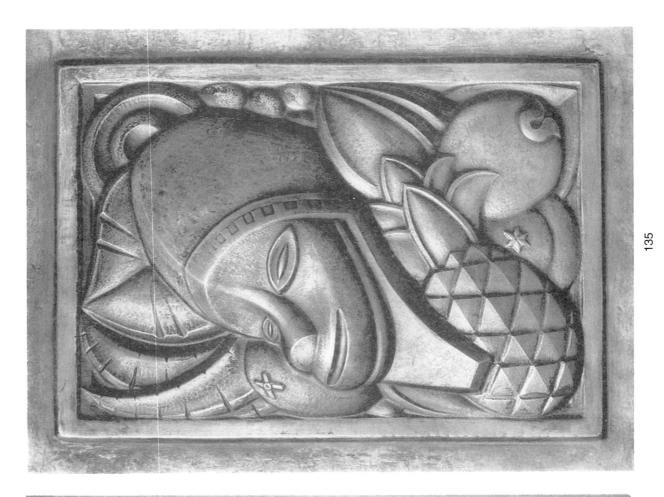

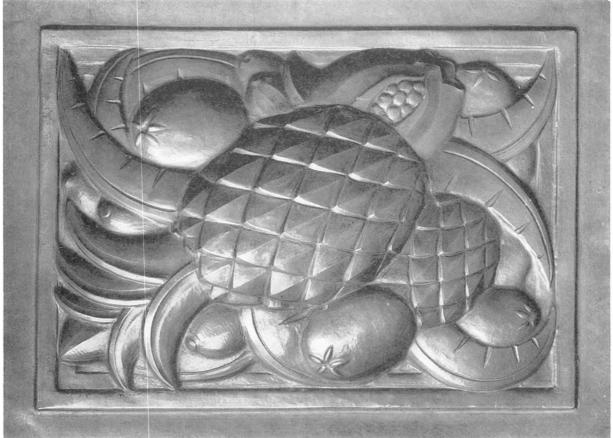

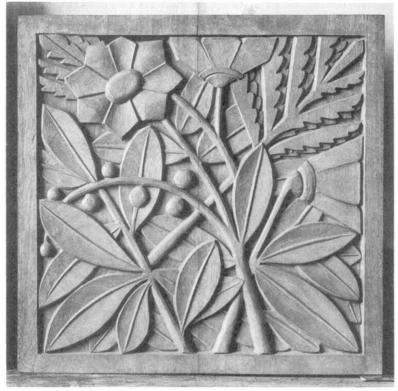

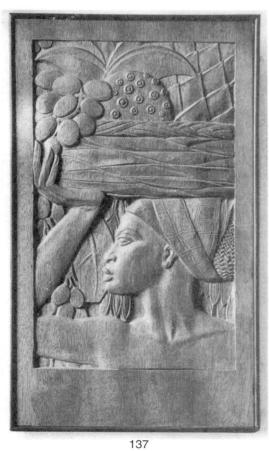

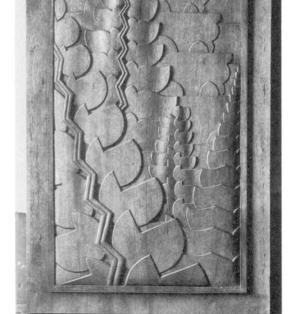

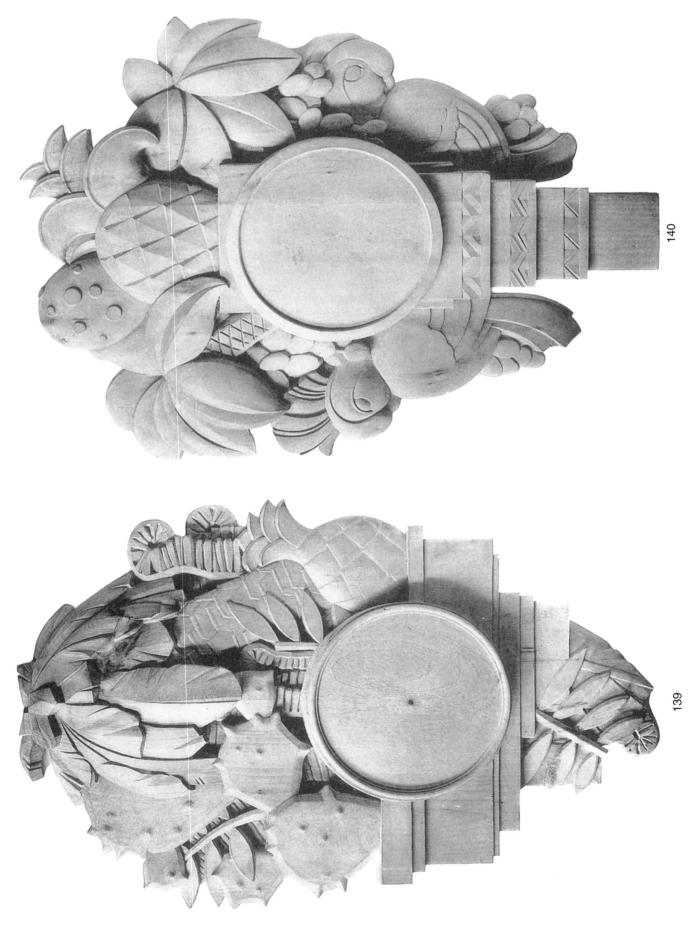

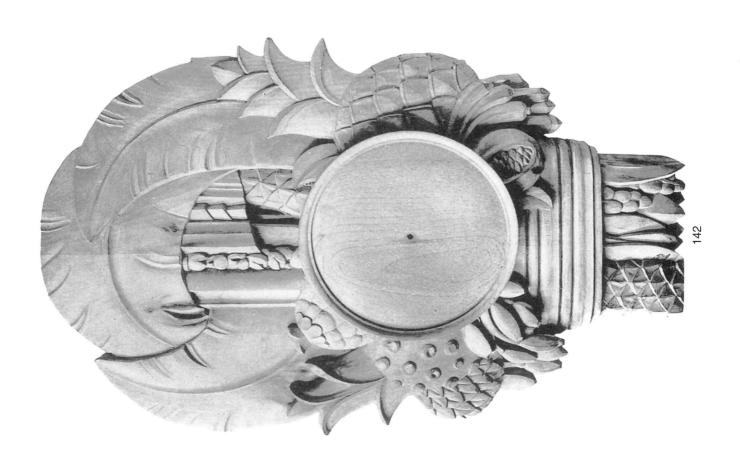

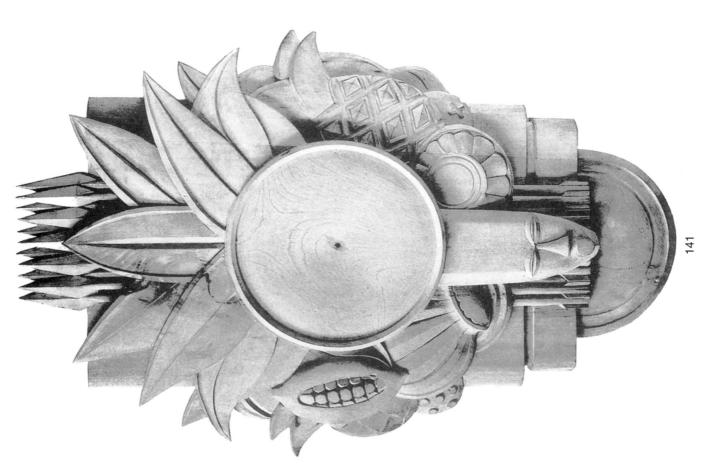

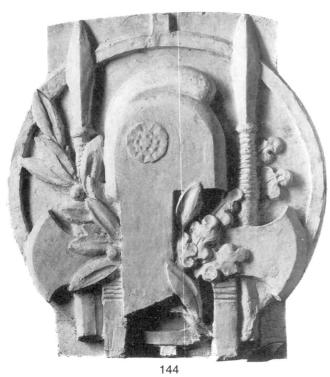

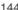

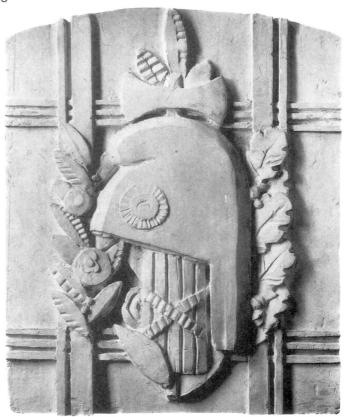

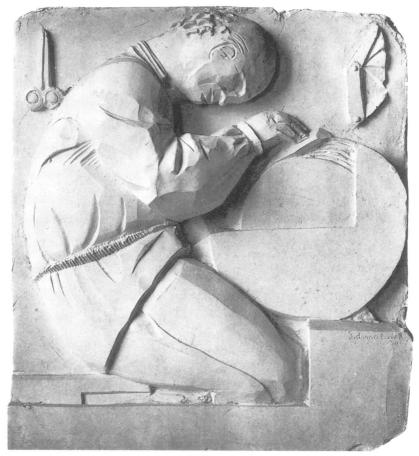

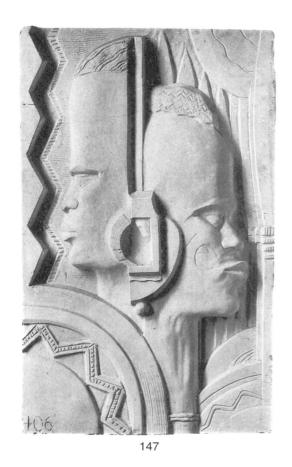

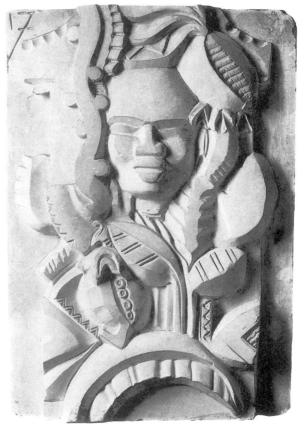

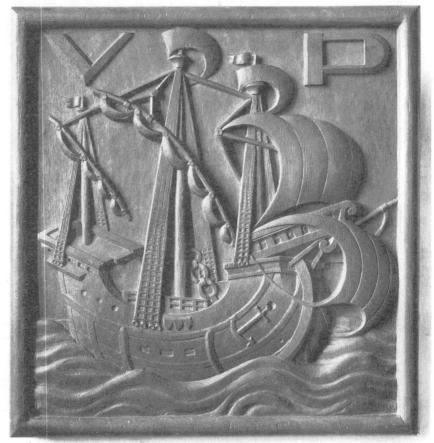

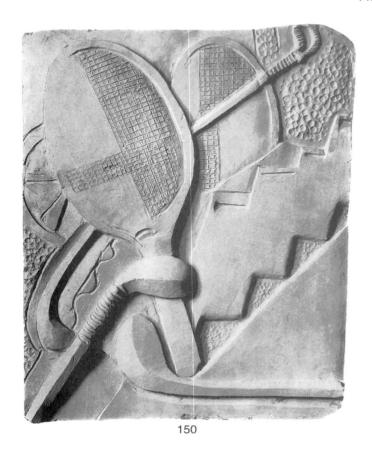

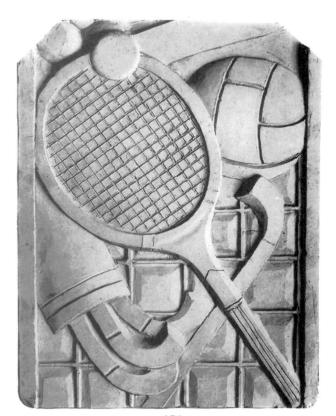

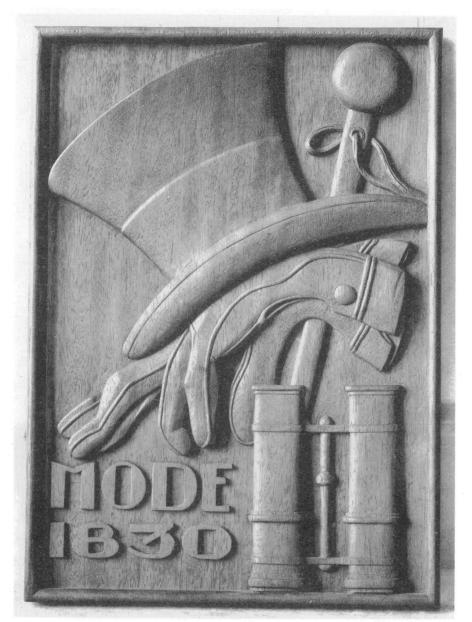

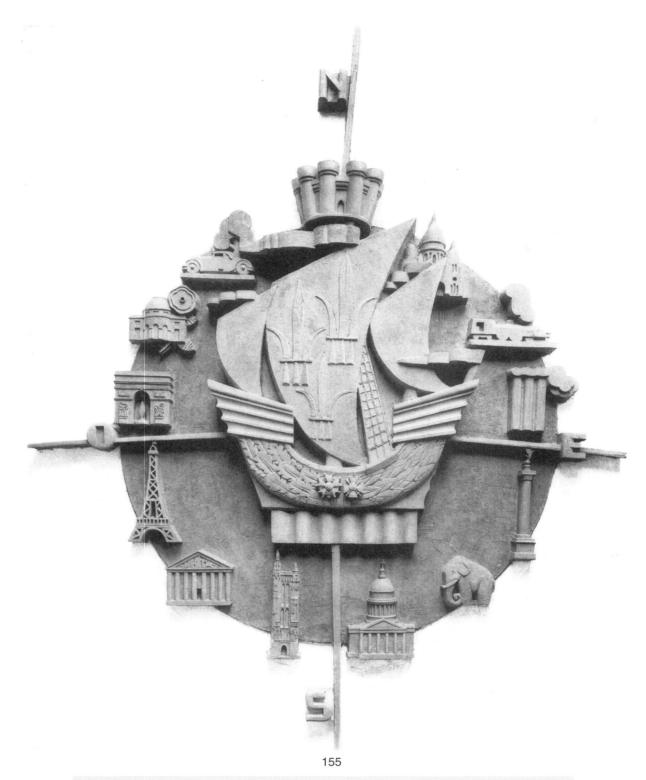

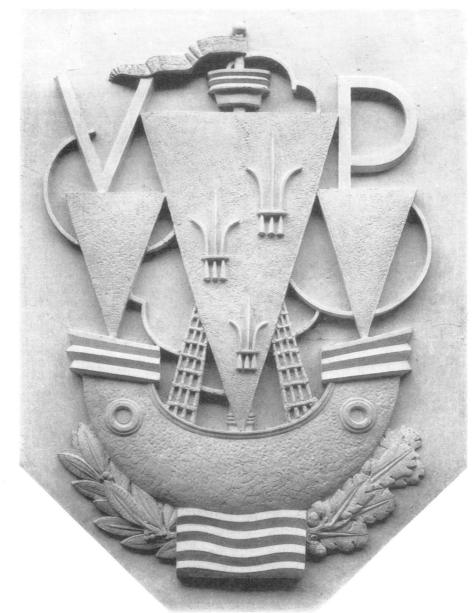

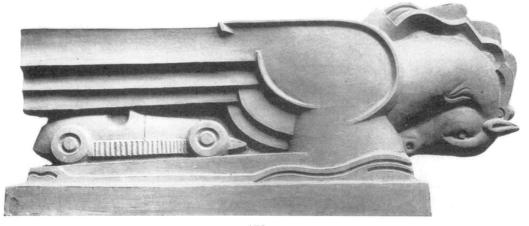